LARS EIDINGER

HATJE
CANTZ

ANGESCHNITTENE TRAURIGKEIT
IM KOSMOS DER STILLEN ZEICHEN

Zu Lars Eidingers Fotografien
Von Simon Strauß

Man muss sich das vorstellen: Dass es in neunhundert Jahren noch Menschen auf dieser Erde geben wird, geboren und gewachsen wie wir, von Liebe werden sie etwas wissen und von Neid, aber sonst? Werden sie sich fragen, wer vor ihnen hier war? Was Menschsein bedeutete, als die Zeit noch eine andere schien? Mit der Emotionengeschichte ist es so eine Sache – an Gefühle kommt man in der Geschichte schwer heran. Schon in der Gegenwart lassen sie sich meist nicht richtig verstehen, sind fluide und ausdrucksscheu. In Worten waren sie einst zu Hause, versteckten sich in Tagebucheintragungen und Gedichtzeilen. Heute wandern sie immer stärker in andere Sphären aus, verbünden sich mit Kurznachrichten, Tonspuren und vor allem Bildern. Wer in der Zukunft Gefühlsgeschichte schreiben will, wird sich auf Bilder beziehen müssen. Das Archiv einer zukünftigen Vergangenheit wird ein visuelles sein. In ihm sind ab jetzt auch die Fotografien von Lars Eidinger gespeichert, dem Schauspieler, der alles wahrnehmen und verarbeiten will, was ihm seine Zeit an Reizen zur Verfügung stellt. Seine Bilder halten für die Nachwelt ein Damals fest, das sich in sich gekehrt hat, in der Einsamkeit kein pathologisches Merkmal Einzelner, sondern eine Eigenschaft aller ist. Auf seinen Bildern „fällt einen die Leere an", wie es bei Gottfried Benn heißt, das Licht, das man sieht, gespiegelt in Fensterscheiben, Vorhangstoffen und auf DJ Pulten, leuchtet umsonst. Es gibt keine Auftritte mehr, weil alle gleich auftreten, es gibt keine Wunder mehr, weil alles längst ausgedacht ist. Das, was zuerst wie eine verbildlichte Wunderkammer wirkt, in der allerlei Kurioses seinen Platz hat – eine vom Rollladen eingeklemmte Plastikflasche, eine Zimmerpflanze im Pissoir, ein schlapp machender Fußball am Schmutzfangrand – entpuppt sich bald als ein

Kosmos der stillen Zeichen. Es sind Symbolbilder einer erschöpften Zeit, die sich hier aneinanderreihen. Müde Teddybären hinter Glas, verbrauchte Gummipuppen auf dem Müll. Man sieht Orte, an denen nie Ruhe herrscht und wo doch viele nach Schlaf suchen: Neben einem Bankautomaten in der durchgehend beleuchteten U-Bahn-Station, vor dem Supermarkt mit den frischen Tomaten im Angebot, in einer kalten Wiener Winternacht – und im Schaufenster hängt ein Plakat von einer Plüschdecke, in die sich ein kleiner lachender Junge hüllt. Schutz und Wärme sind uns auf dem Weg verloren gegangen, die Moderne zu überwinden hatte ihren Preis. Jetzt sind wir im kalten Level des Spiels angekommen, wo alles dürr ist und durchleuchtet wird. AUTISTIC DISCO nennt Eidinger seine Collage. „autos", das heißt „für sich selbst sein", allein gefangen in einer Welt ohne Ziel, „gemeinsam einsam", den Totenkopf immer dabei in der weißen Plastiktüte.

Viele Ecken und Kanten sind auf den Bildern zu sehen, Stufen, Vorsprünge und Absätze – das wird man später einmal als Zeichen der Sehnsucht lesen, dem ausgetriebenen und doch heimlich weiter glimmenden Wunsch nach Vervollkommnung und Ganzheit. Darum, so wird man sagen, ging es in dieser Zeit ja vor allem: dass ihnen das Dogma der Konstruktion nicht bekam, dass sich eben auch ihre Teile nach Zusammensetzung sehnten. Die Traurigkeit, die sich über Eidingers Bilder verteilt, die gebrochen und aufgeraut, angeschnitten und unterspielt, aber nicht verleugnet wird, rührt genau daher: dass wir nicht wissen, warum wir uns eigentlich verloren haben. Hier und da taucht noch ein Pflänzchen im Betonloch auf, zeigt sich ein Regenbogen oder ein verschwommen verschmitzter Smiley an der Häuserwand – das sind die Reste von gestern, Sternimitate am gefakten Himmel. Ja, denn selbst der Himmel lässt sich inzwischen fälschen wie eine Handtasche. Und die Heilige hält Wache neben dem Telefon. Damit auch ja nicht der Teufel anruft und ihr das Geschäft kaputt macht mit den Seelen – wir alle sind Mitläufer einer reproduzierten Wahrnehmung. Nichts hält unser müd gewordener Blick mehr, er kann sich nur noch durchströmen lassen wie ein dicker Körper im warmen Pool. Die Augen schließen, die Beine strecken, den Atem fließen lassen – wie endlos erschöpft wir sind. Tausend Hotelzimmer sind wie Tausend Abende ohne Berührung. Es ist die Zeit der verzweifelten Selbstversucher – man wird sich an sie erinnern. Auch, weil man Eidingers Bilder jetzt als Zeugen hat.

SADNESS ENCAPSULATED
IN A COSMOS OF SILENT SIGNS

On Lars Eidinger's Photographs
Simon Strauß

Imagine that people will still exist, be born, and grow up like us
on this earth nine hundred years from now, that they will know some-
thing about love and envy, but apart from that? Will they ask themselves
who was here before them? What being human meant in a different day
and age? The history of emotions is just such a matter: it is difficult to
explore feelings in the context of history. It is already challenging enough
to understand them accurately in the present, since they are fluid and
hard to express. They were once at home in words, were tucked away
in journal entries and the lines of poems. Today, feelings are migrating
more and more to another sphere, are connected with text messages,
audio tracks, and above all with pictures. People who would like to write
the history of emotions in the future will have to refer to pictures. The
archive of a future past will be visual. In it, photographs by Lars Eidinger,
the actor who strives to perceive and process all the stimuli available
in his time, will henceforth be stored. His pictures capture for posterity
a "back then" turned in on itself, in which loneliness is not a pathologi-
cal characteristic of an individual, but instead an attribute of everyone.
In his pictures, "the emptiness is striking," as Gottfried Benn wrote; the
light that one sees reflected in window panes, in the fabric of curtains,
and on DJ consoles shines in vain. There are no more performances
because everyone is performing to the same extent; there are no more
marvels because everything has long since been imagined. What initially
appears to be a visualized chamber of marvels in which myriad curious
things have their place—a plastic bottle clamped by a roller shutter,
a houseplant in a pissoir, a limp soccer ball at the edge of a grate—is
soon revealed to be a cosmos of silent signs. Strung together here
are symbolic images of an era of exhaustion. Tired teddy bears behind

glass, spent rubber dolls in the garbage. One sees places where tranquility never prevails and where many nonetheless look for sleep: next to an automated teller machine in a continuously illuminated subway station, in front of a supermarket with fresh tomatoes on offer, during a cold winter night in Vienna—with a poster of a plush blanket wrapped around a laughing young boy hanging in a display window. Protection and warmth have become lost to us along the way; transcending the modern era has had its price. We have now arrived at the cold level of the game, where everything is barren and scrutinized. AUTISTIC DISCO is what Eidinger calls his collage: "autos," which denotes "being apart," trapped alone in an aimless world, "lonely together," with a skull always at hand in a white plastic bag.

Many edges and angles are evident in the pictures, steps, protrusions, and recesses—later to be construed as signs of longing, as the cast out and yet secretly smoldering yearning for completion and wholeness. That in particular, people will say, is what this time was indeed about: that the dogma of construction did not agree with them, that their parts also simply yearned to be put together. The sadness permeating Eidinger's pictures—fractured and roughened, truncated and underplayed, but not denied—is stirring: precisely because we do not know what we have actually lost. Here and there a small plant juts out of a hole in the concrete, a rainbow manifests, or a blurrily impish smiley face emerges on the wall of a building—these are the remains of yesterday, imitation stars in a faked sky. Yes, even the sky can now be counterfeited like a handbag. And a female saint keeps watch next to the telephone, so that the devil does not call and ruin her dealings with souls—we are all hangers-on of a reproduced perception. Nothing holds our tired gaze anymore; it can only still be encircled like a stout body in a warm pool. Let the eyes close, the legs stretch out, the breath flow—as infinitely exhausted as we are. A thousand hotel rooms are like a thousand evenings without touch. It is a time of despairing self-tempters—they will be remembered. Not least because Eidinger's pictures now bear witness.

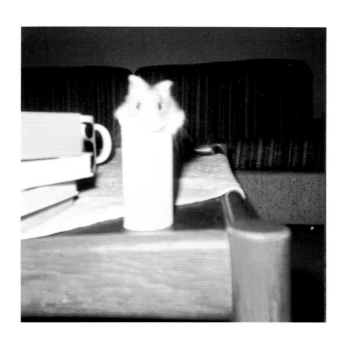

ᑫ

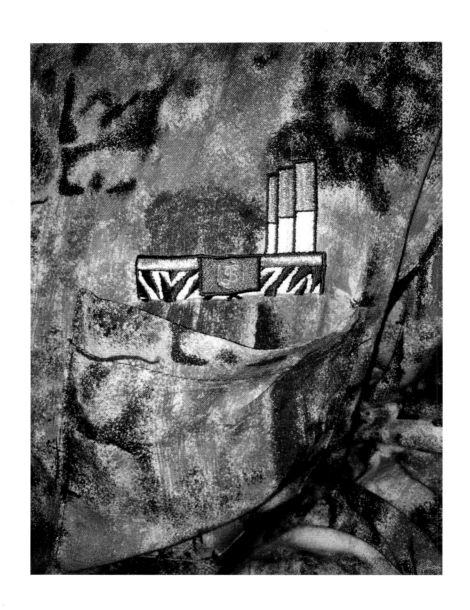

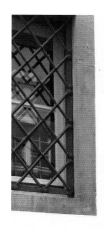

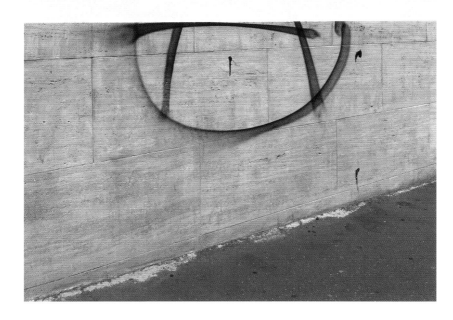

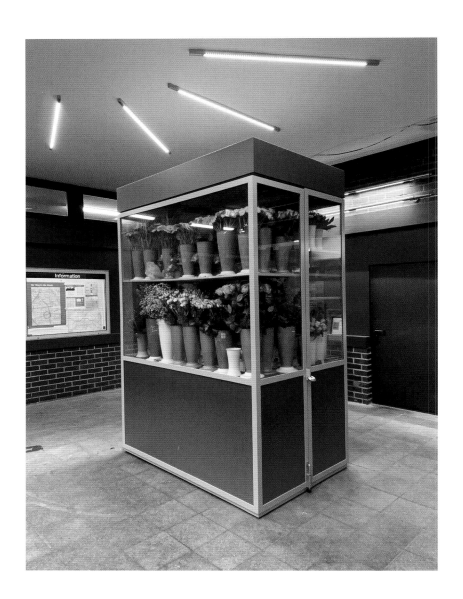

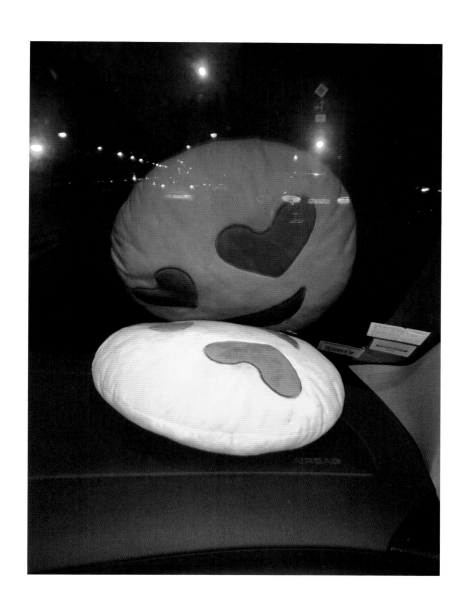

13

14

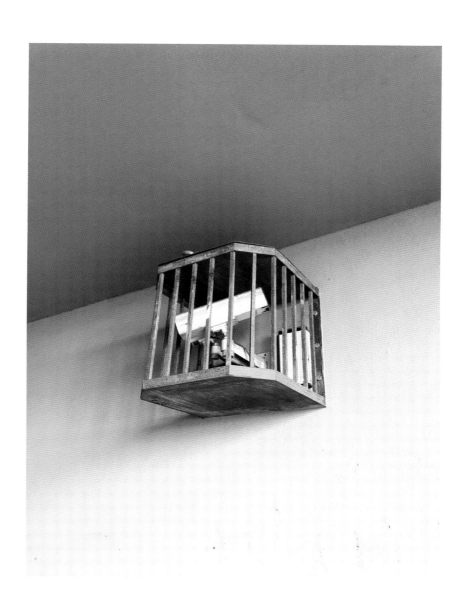

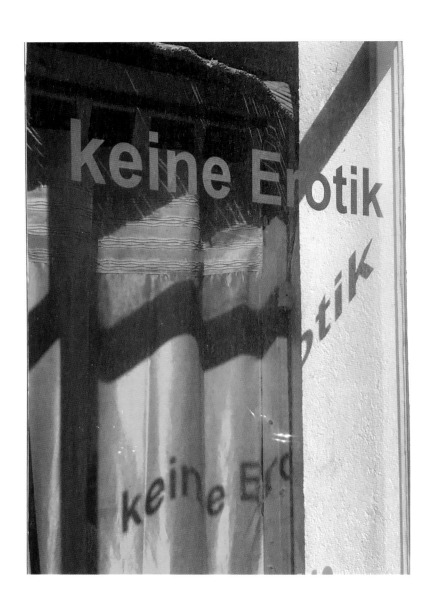

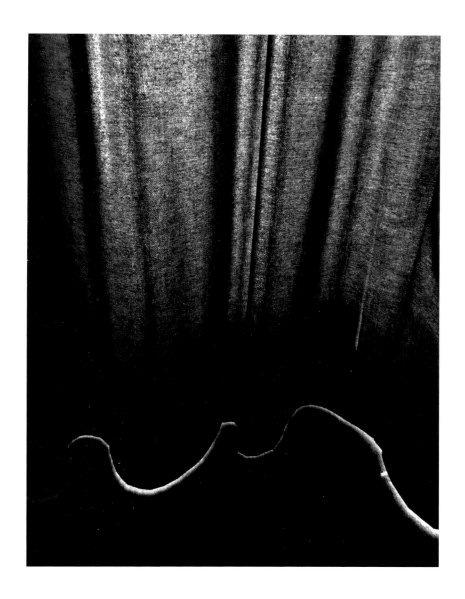

17

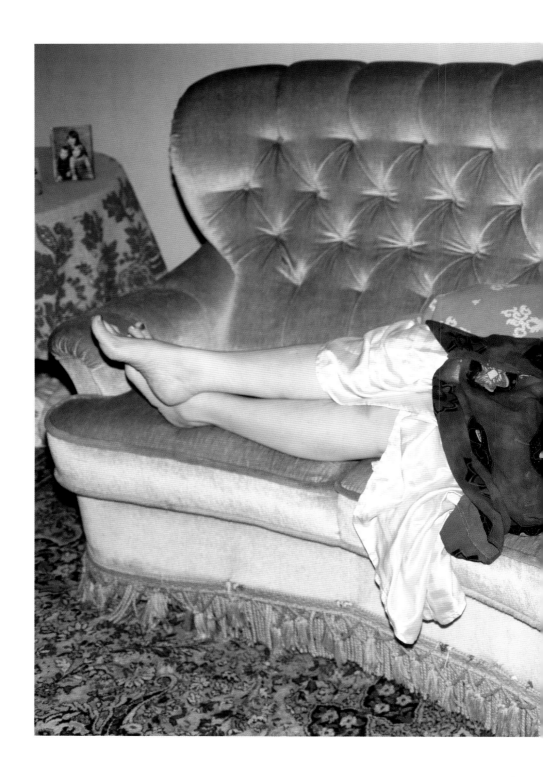

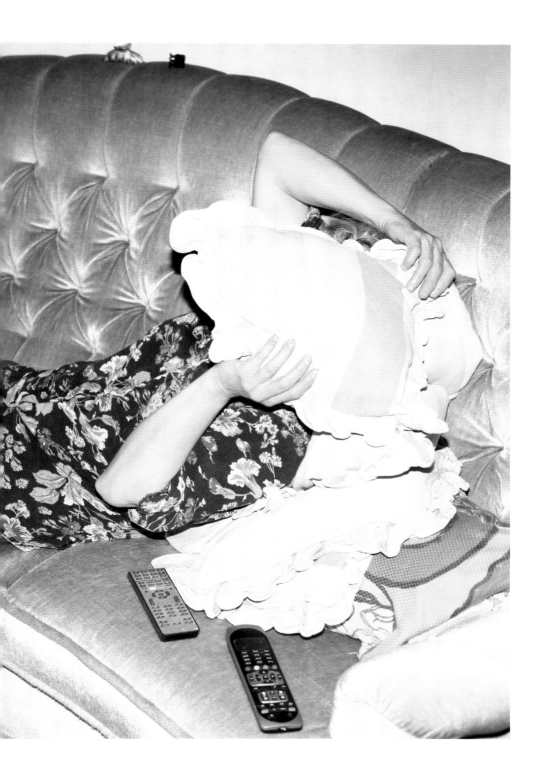

19

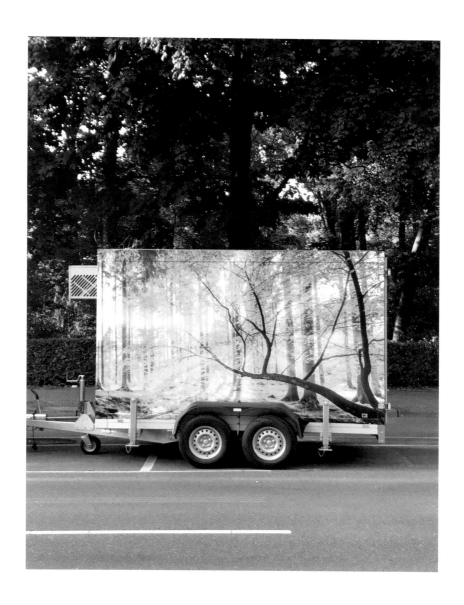

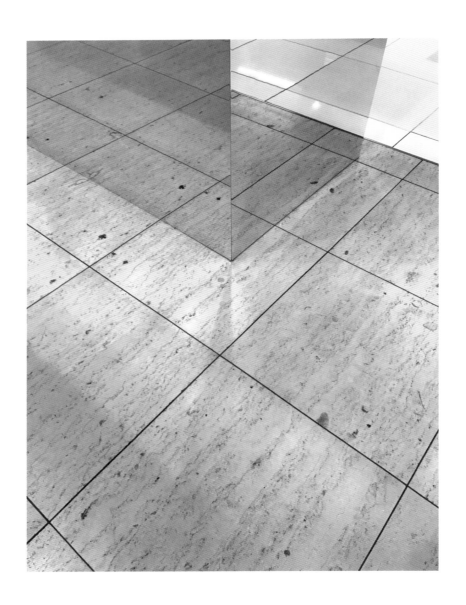

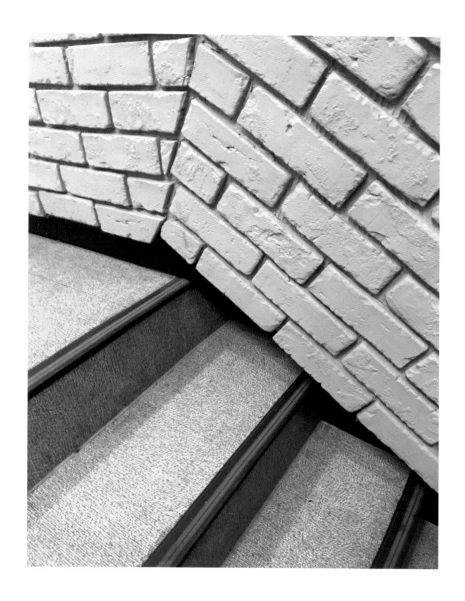

25

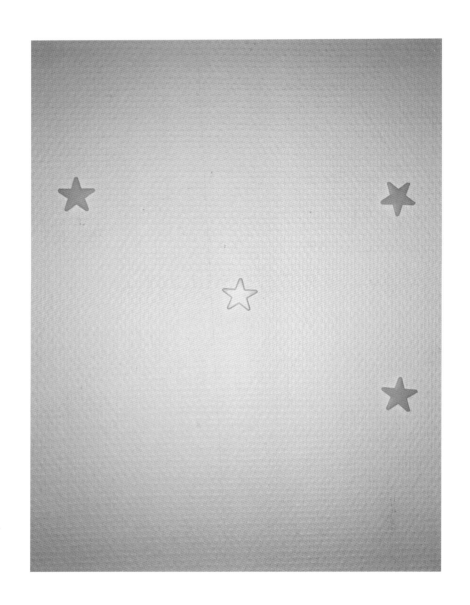

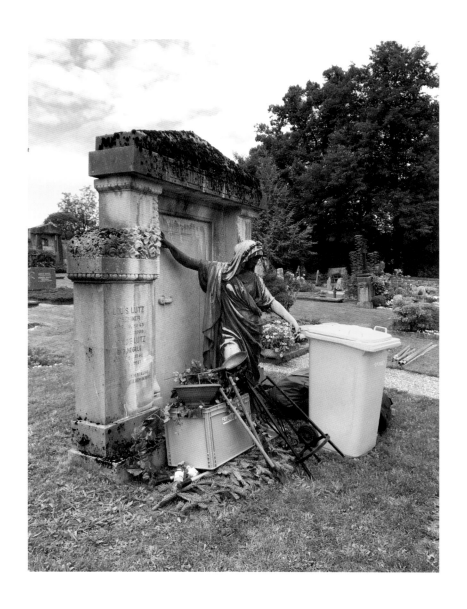

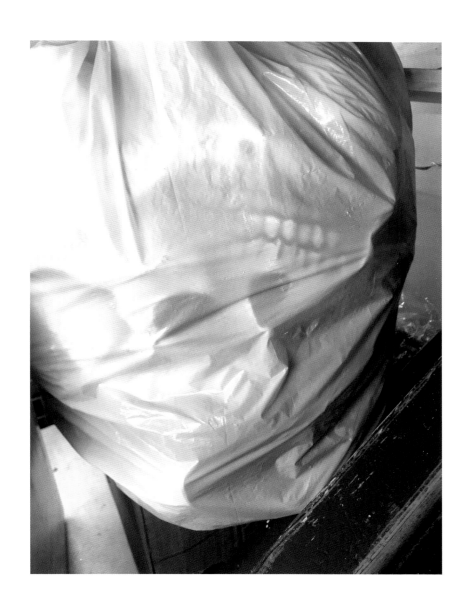

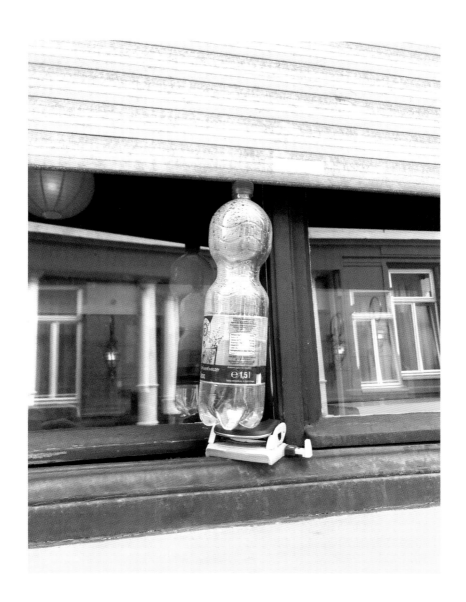

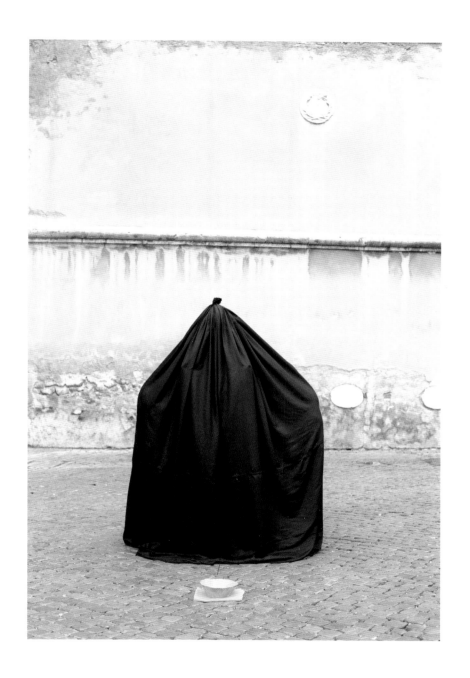

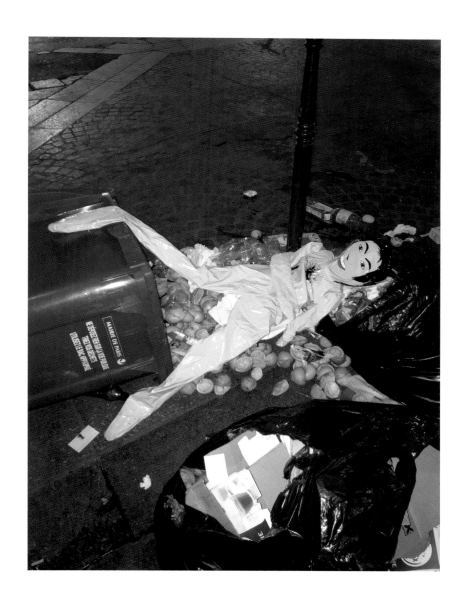

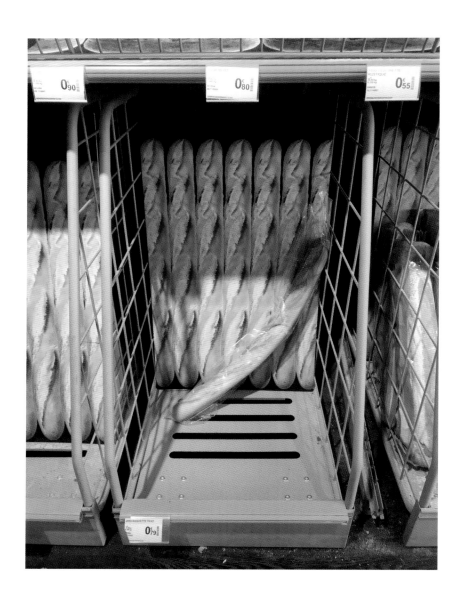

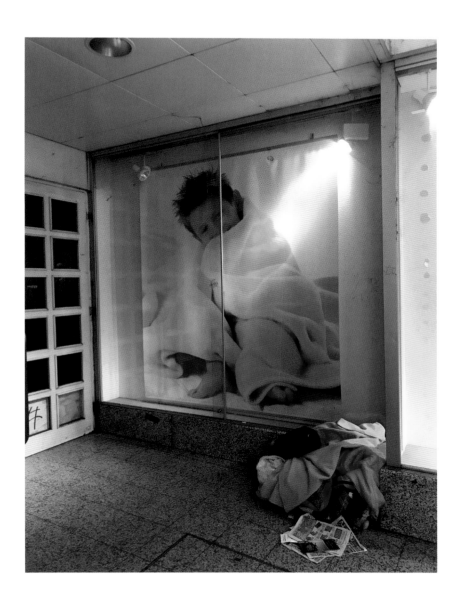

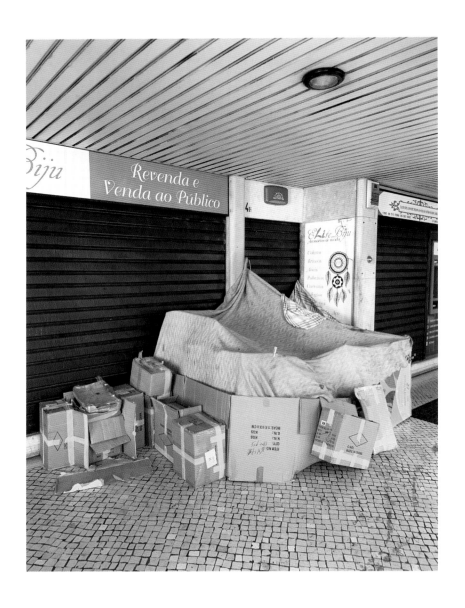

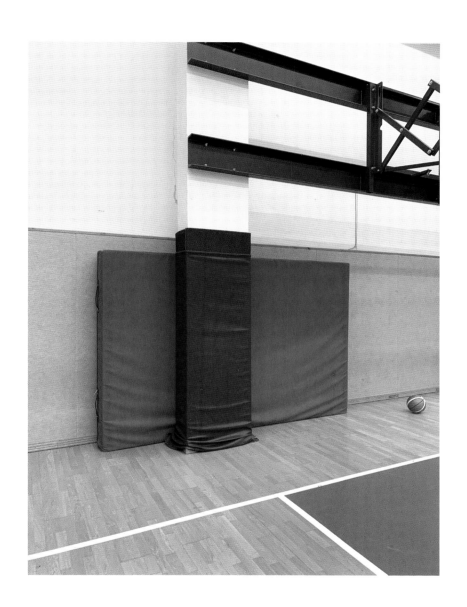

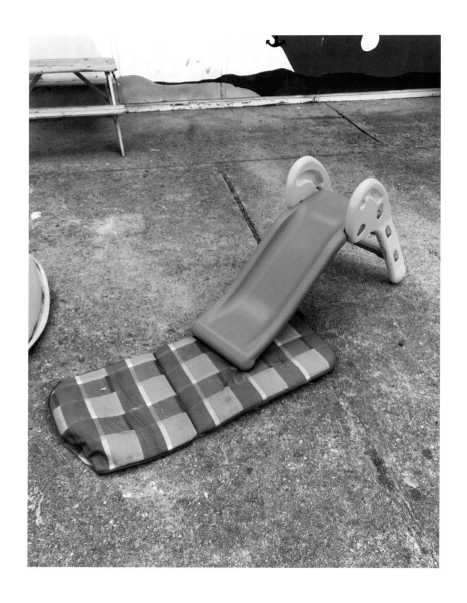

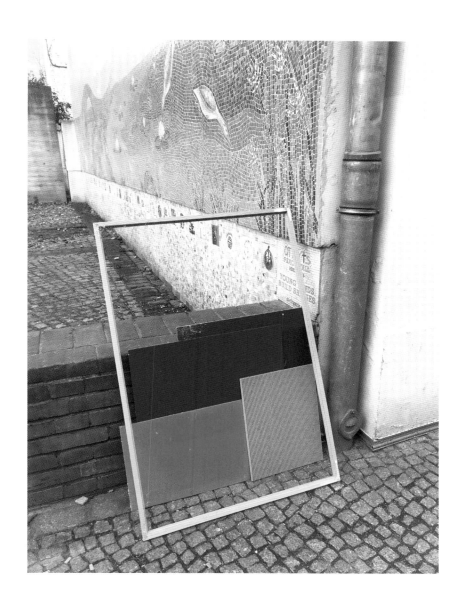

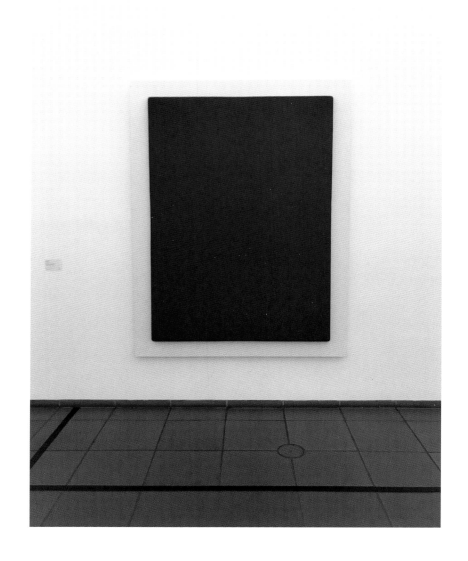

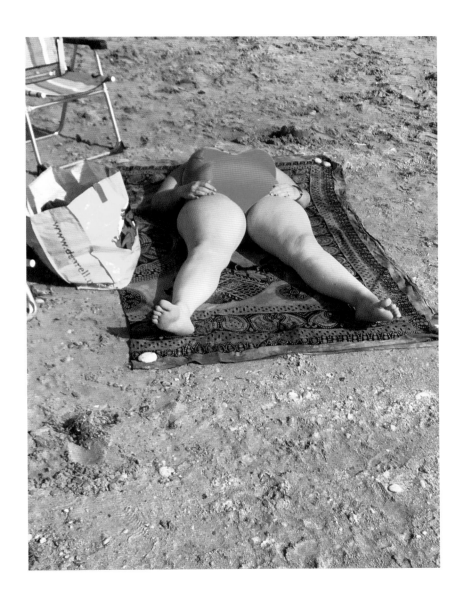

41

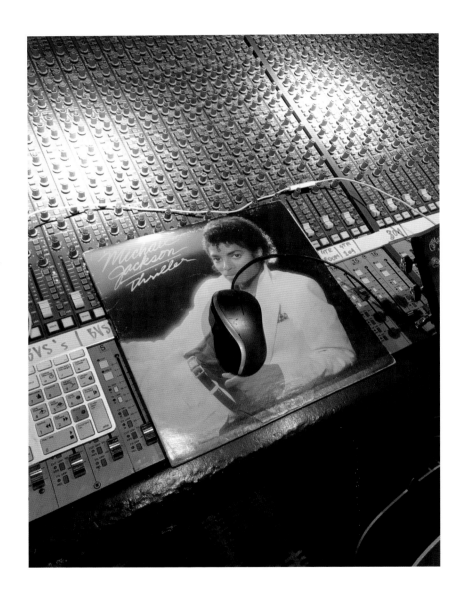

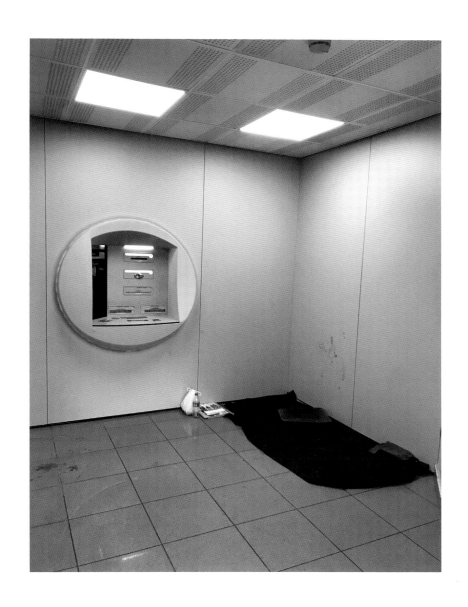

43

44

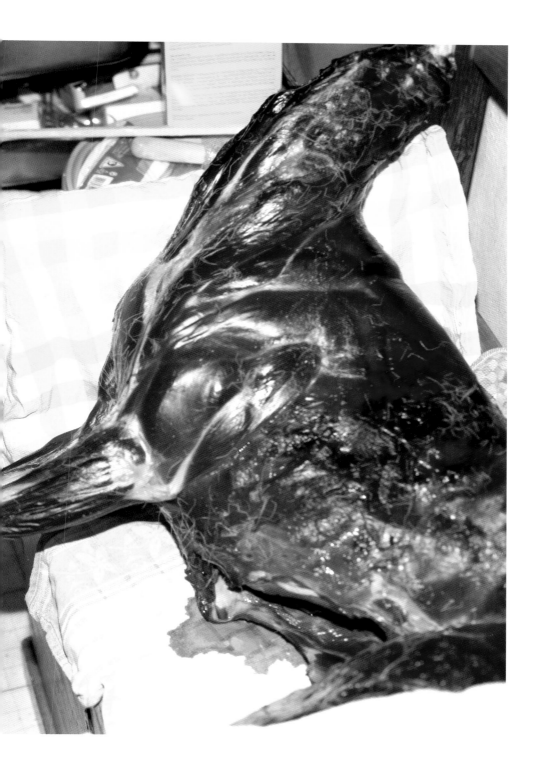

45

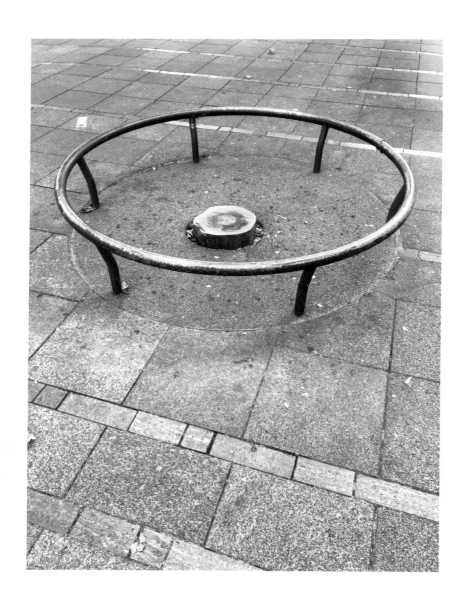

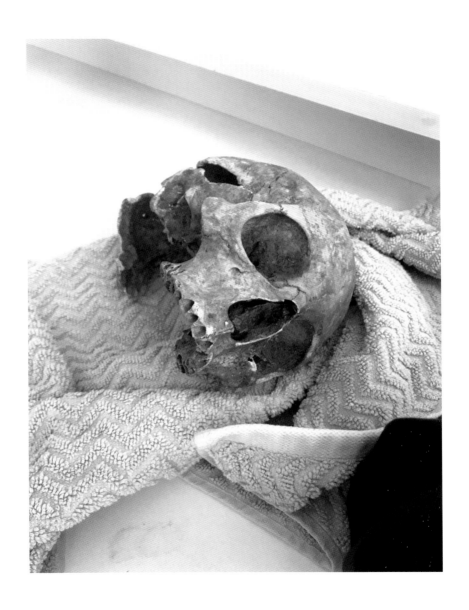

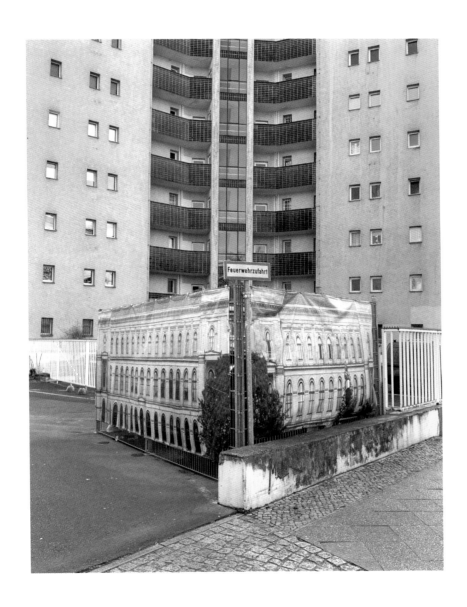

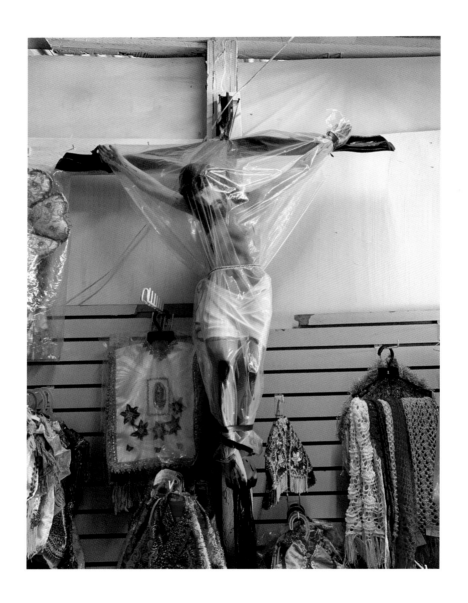

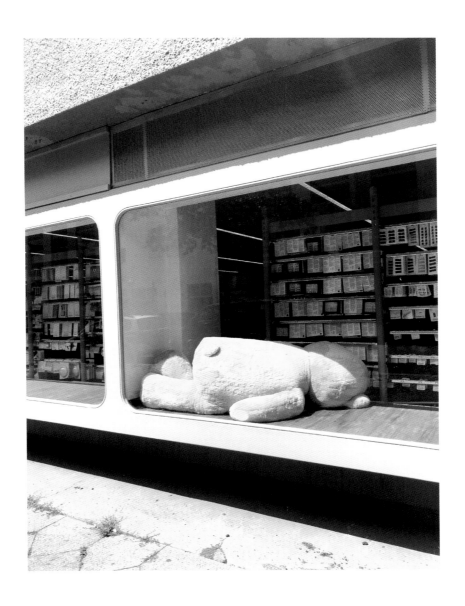

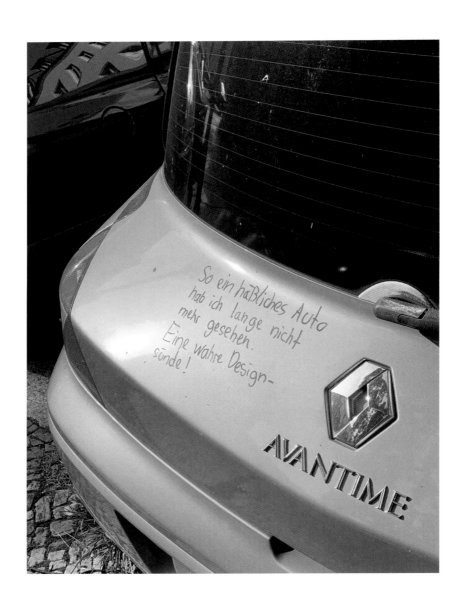

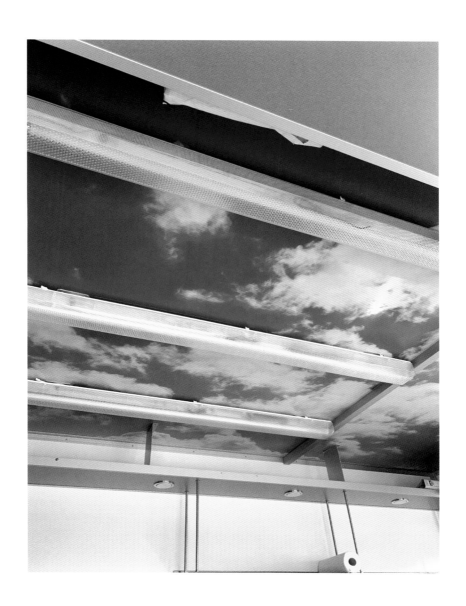

53

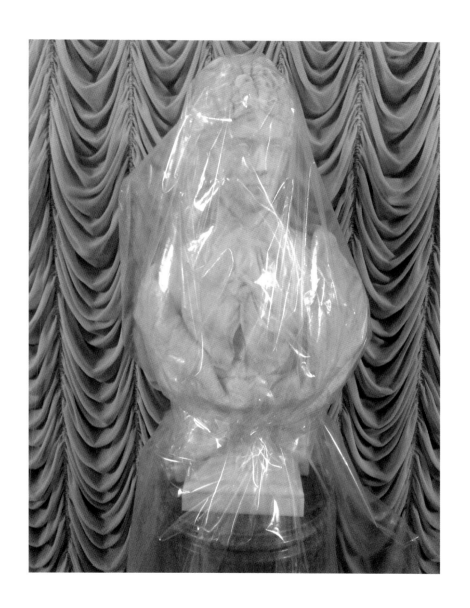

55

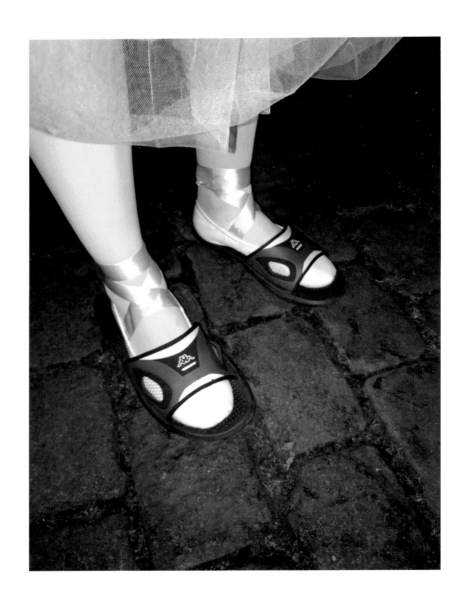

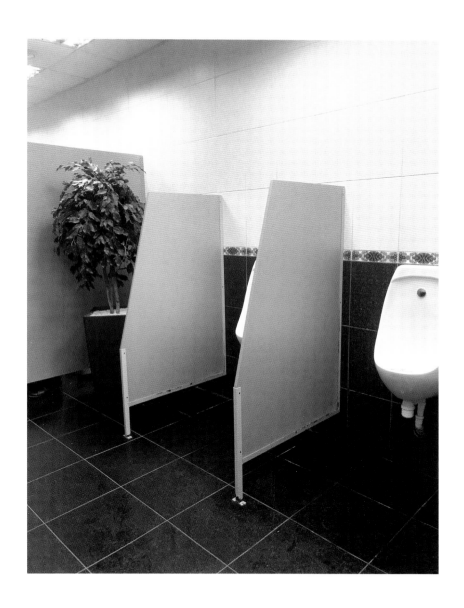

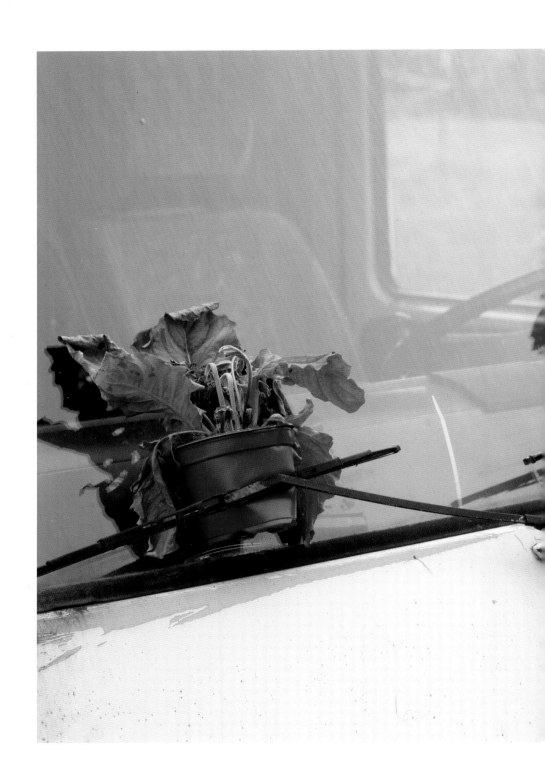

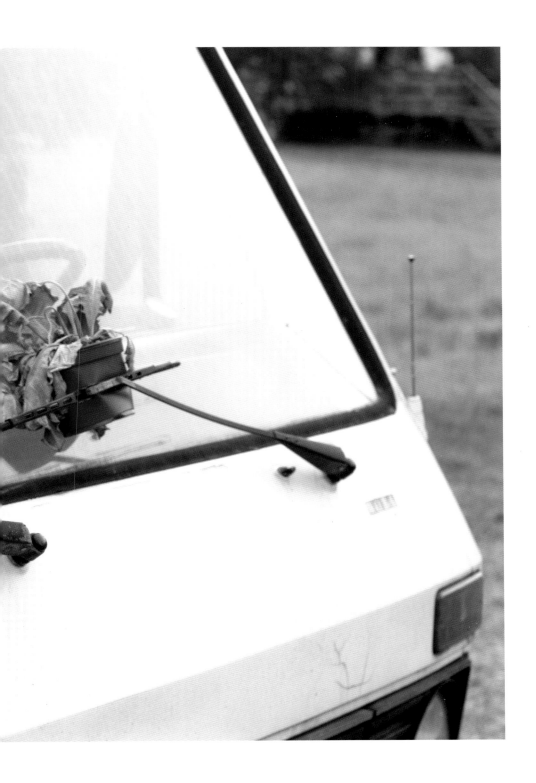

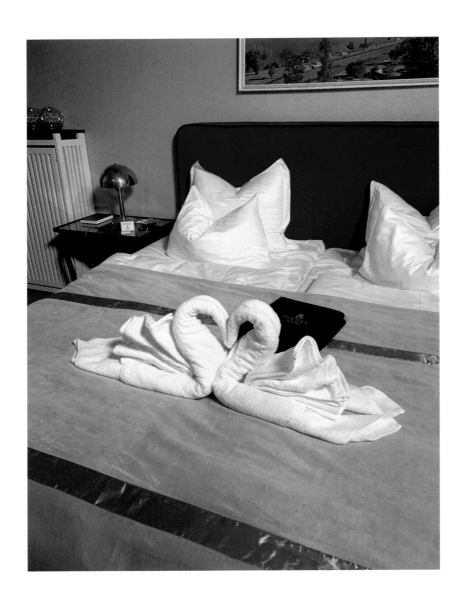

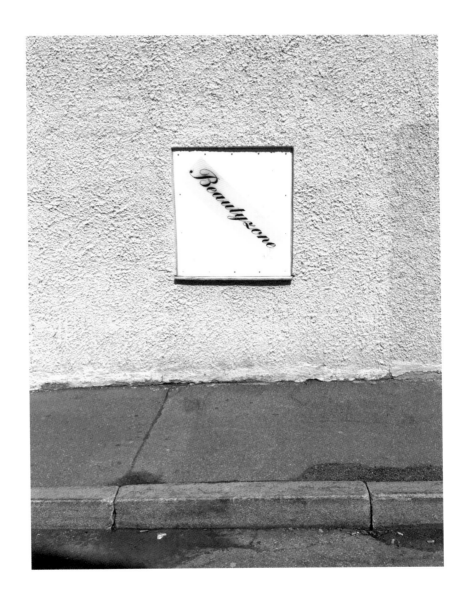

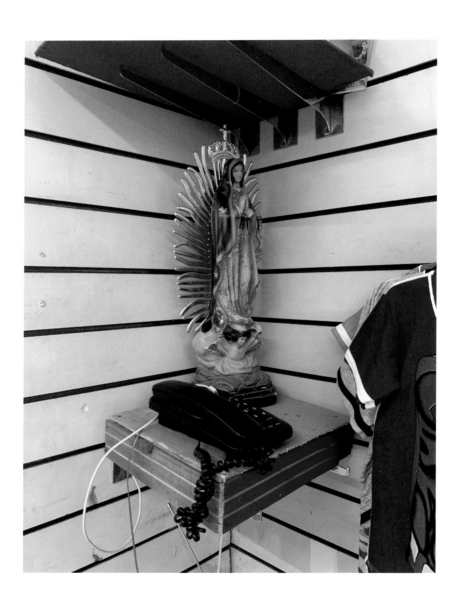

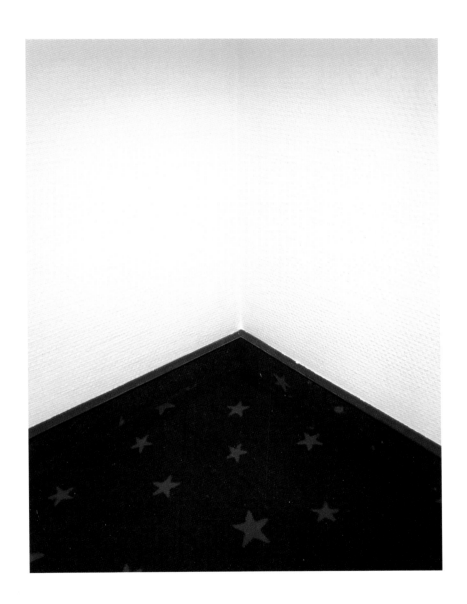

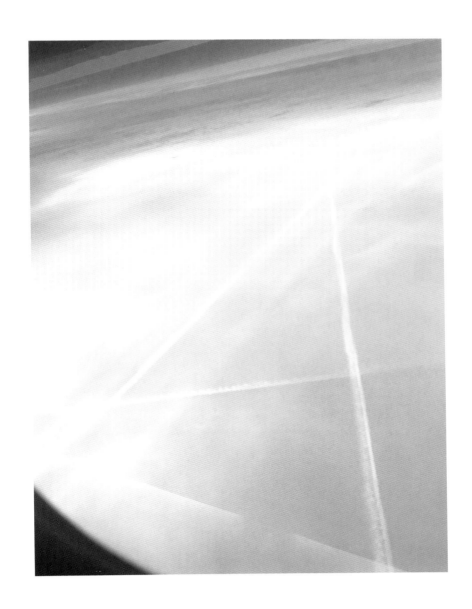

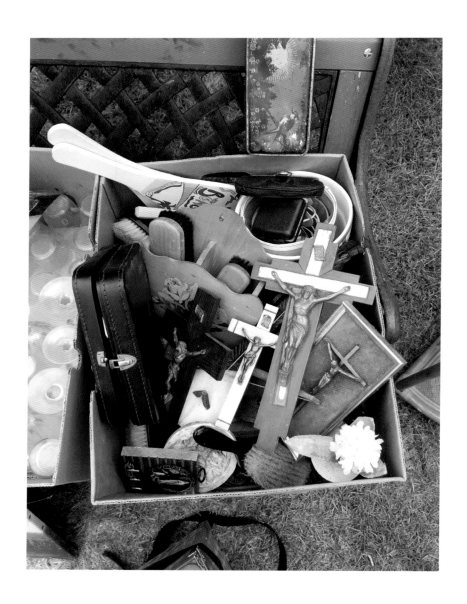

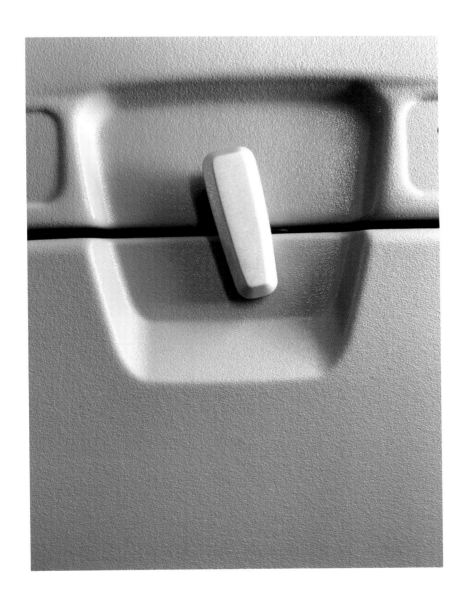

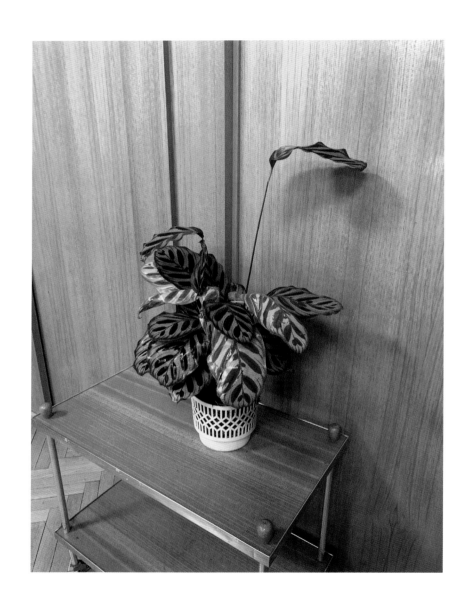

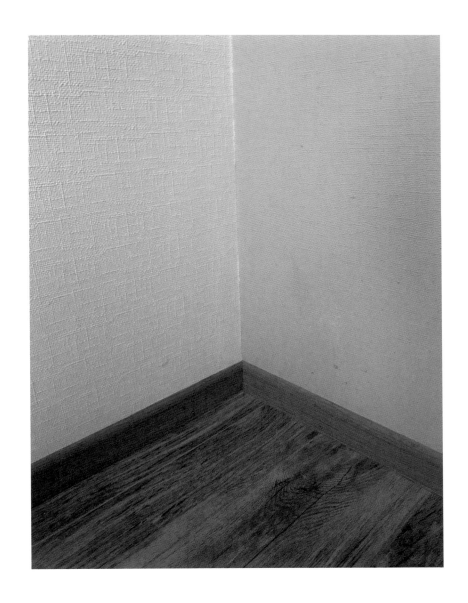

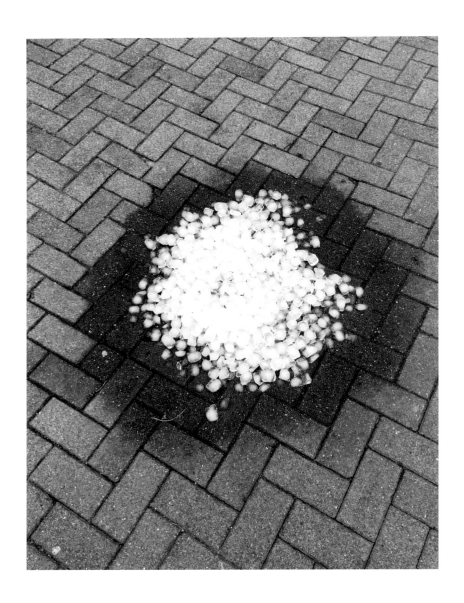

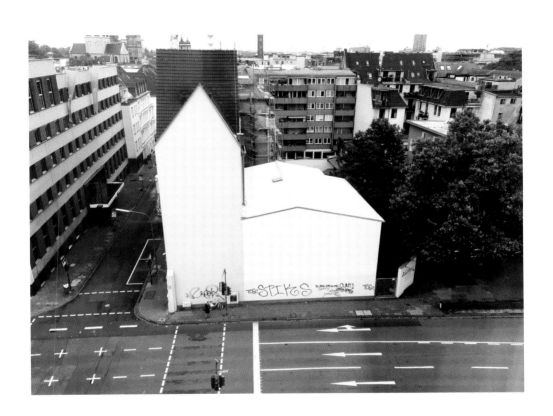

71

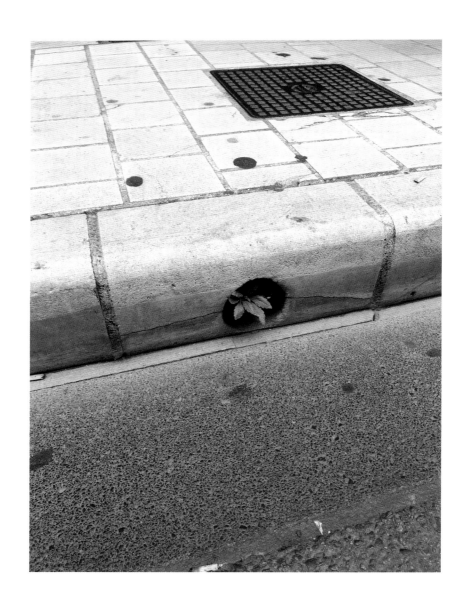

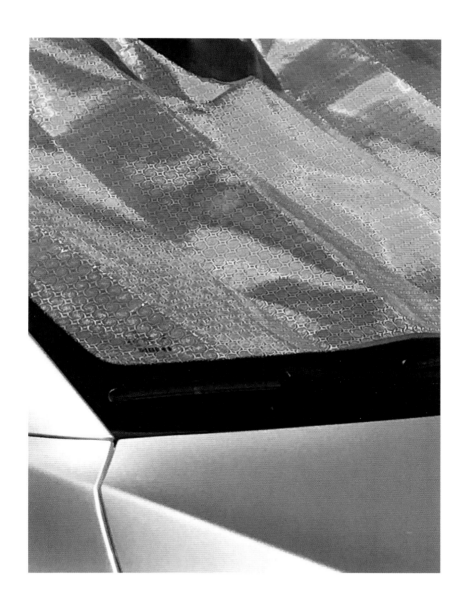

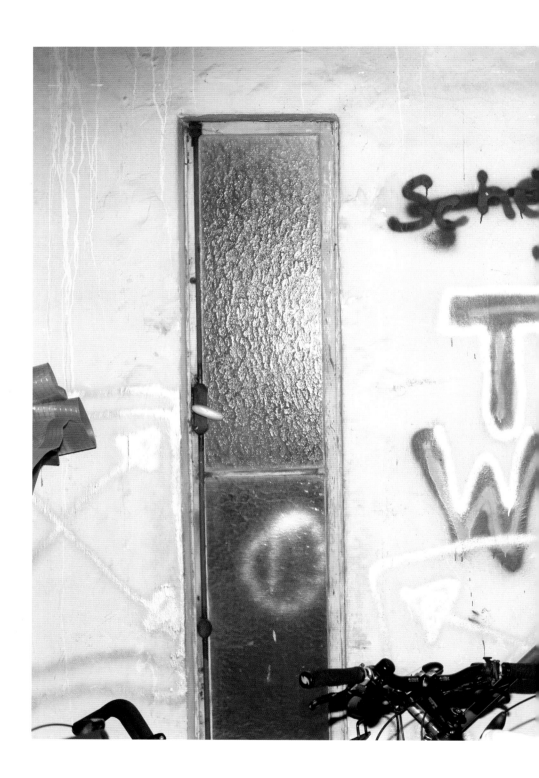

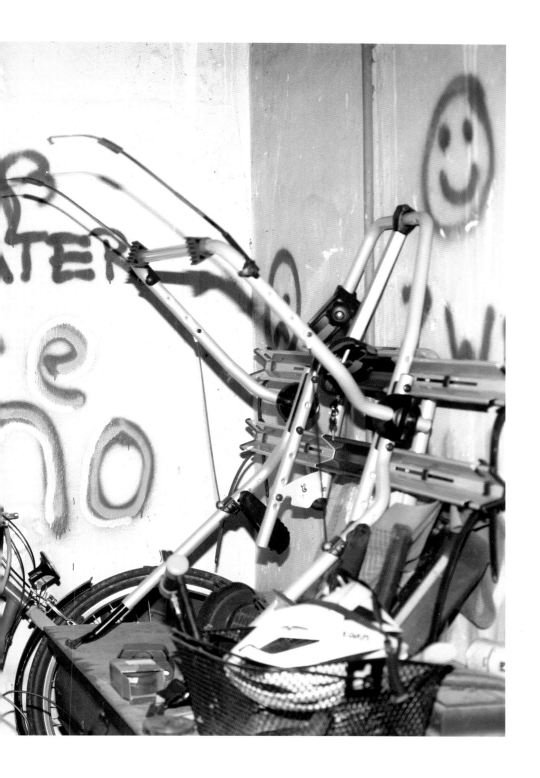

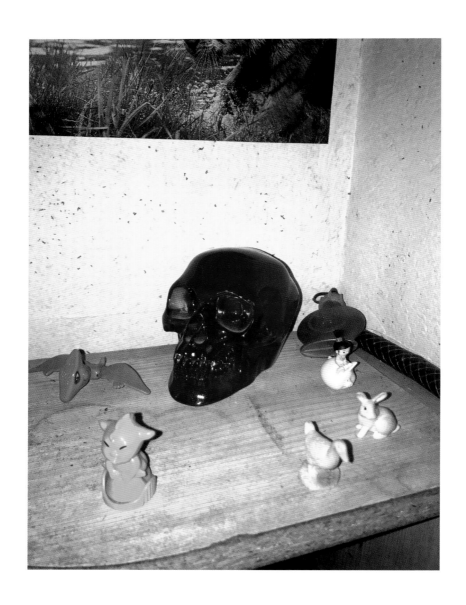

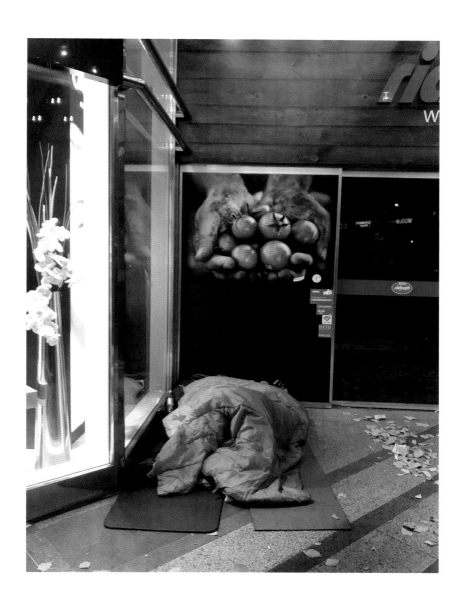

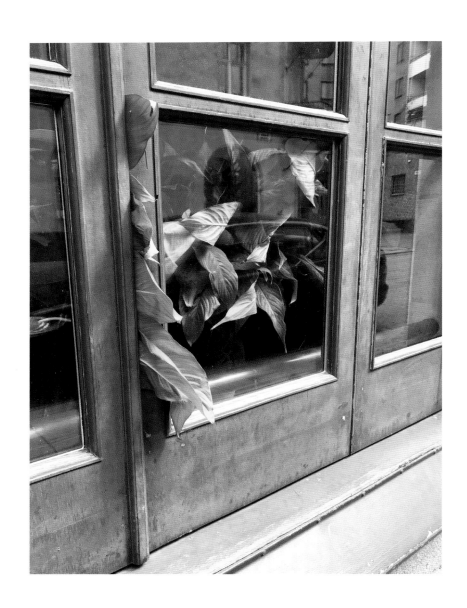

78

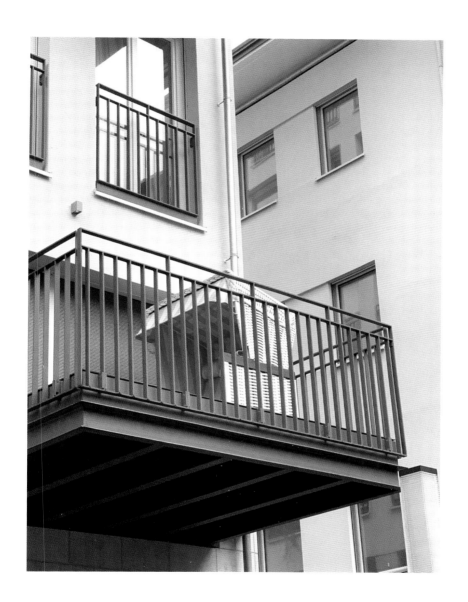

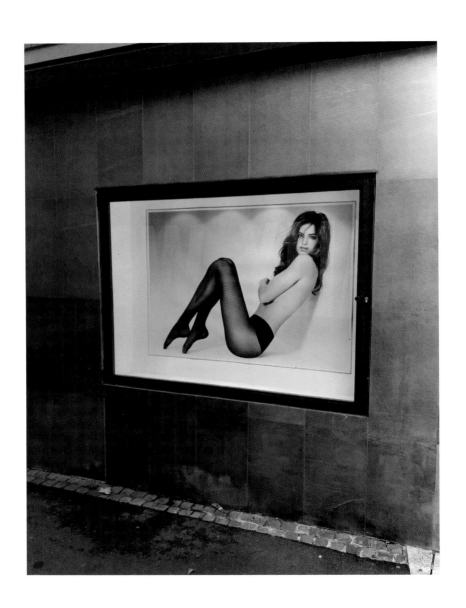

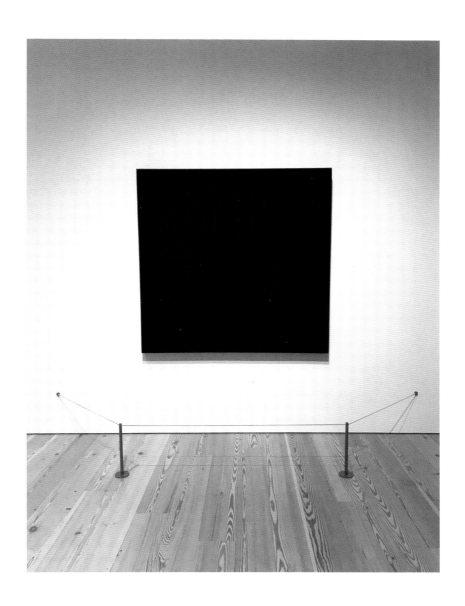

81

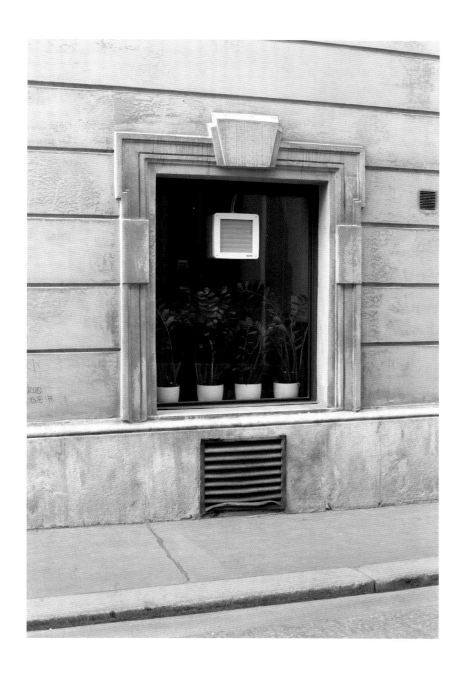

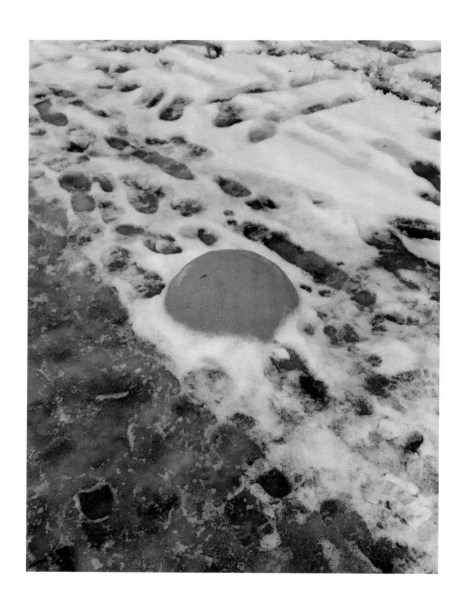

84

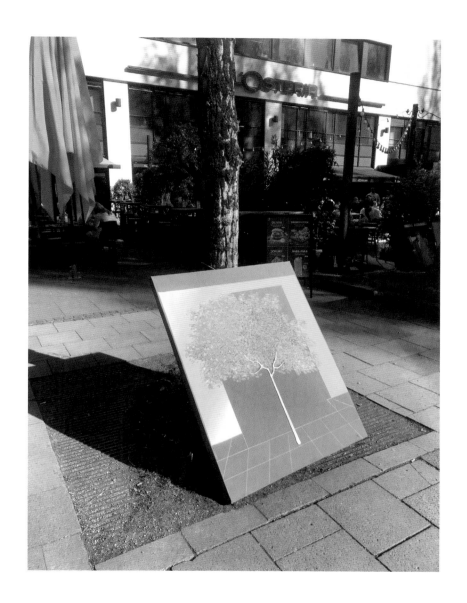

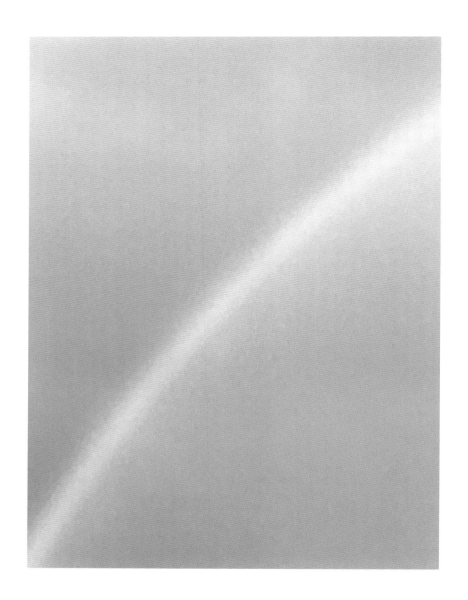

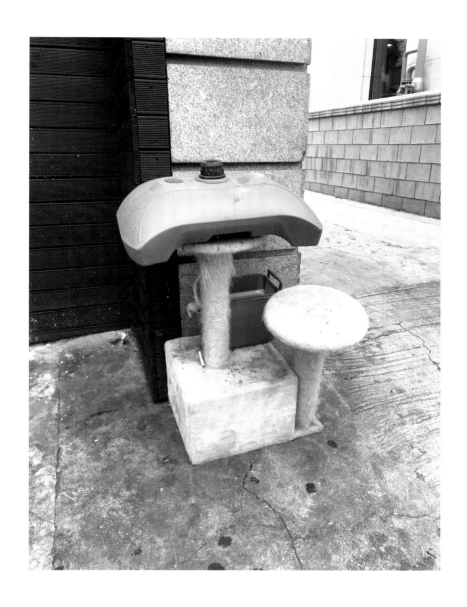

87

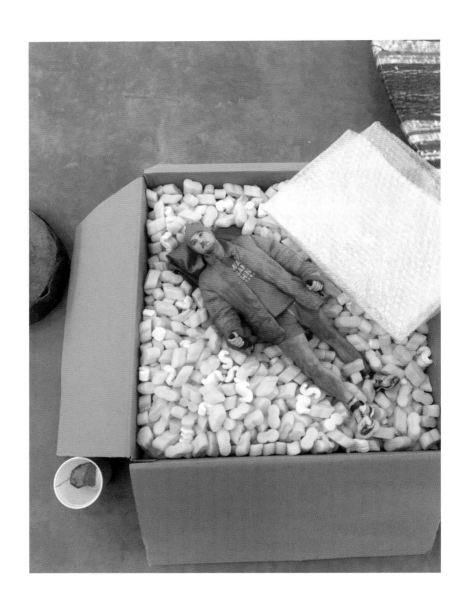

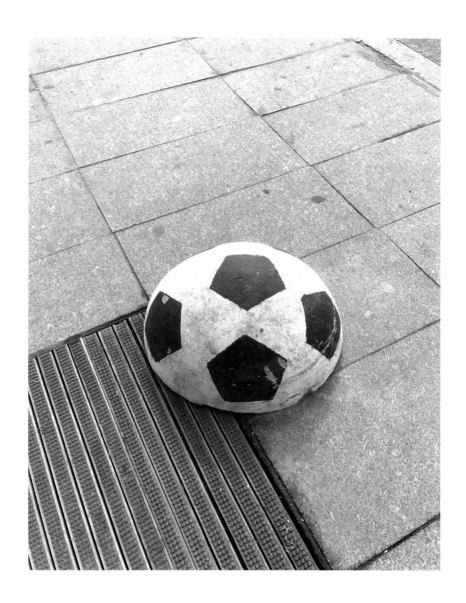

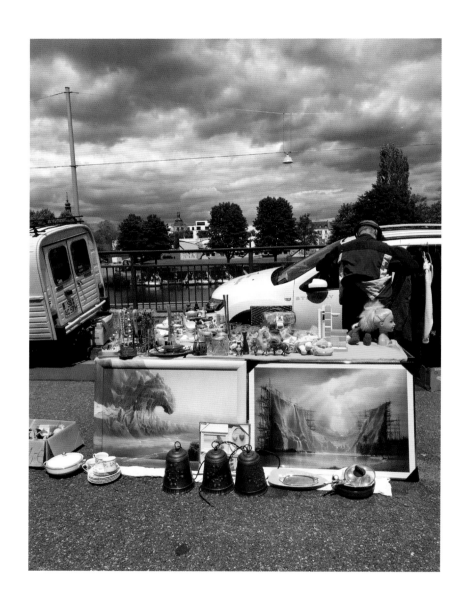

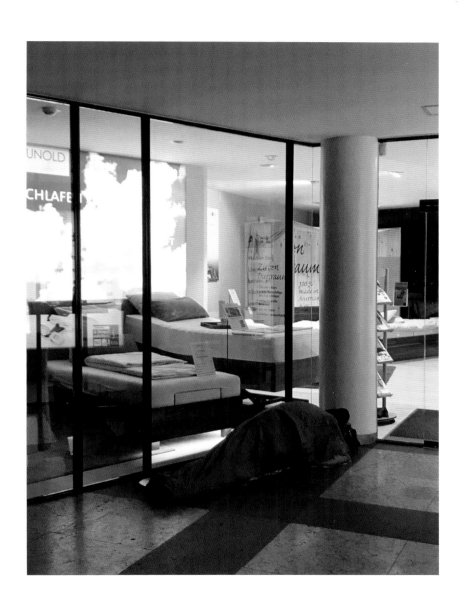

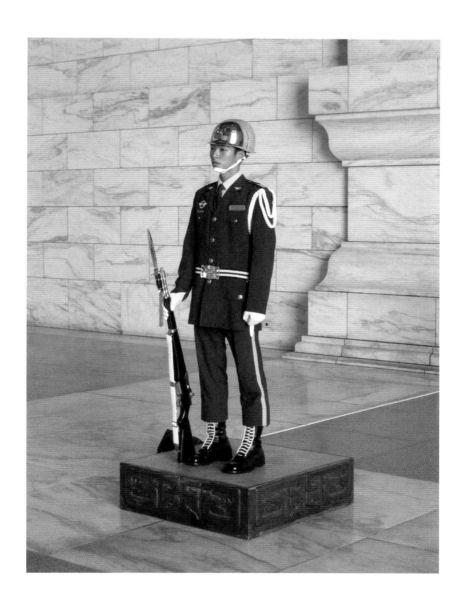

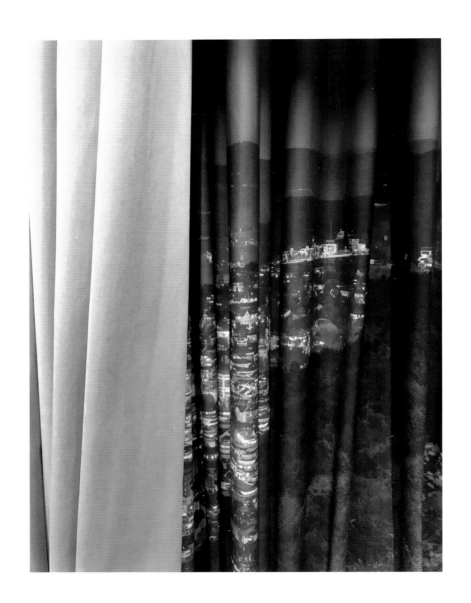

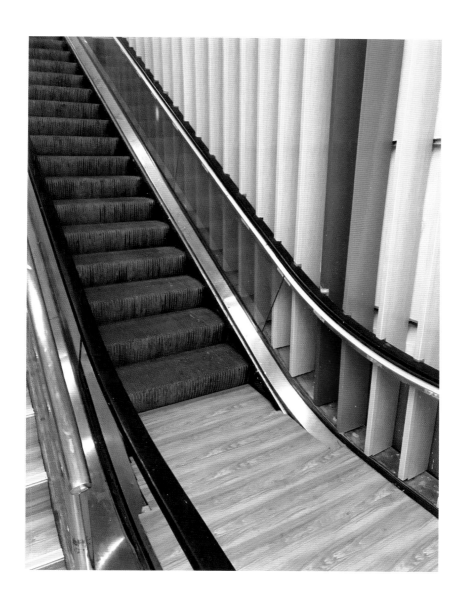

95

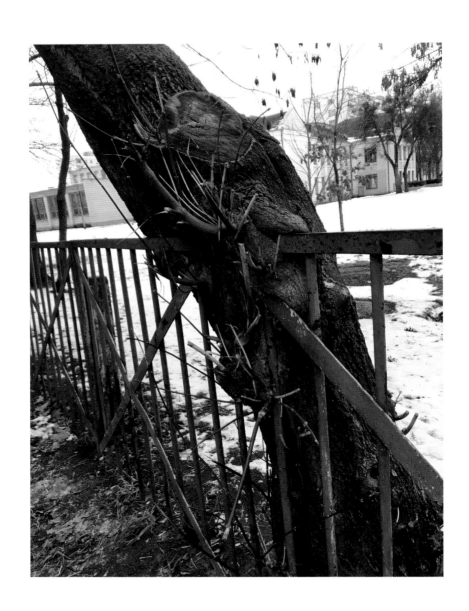

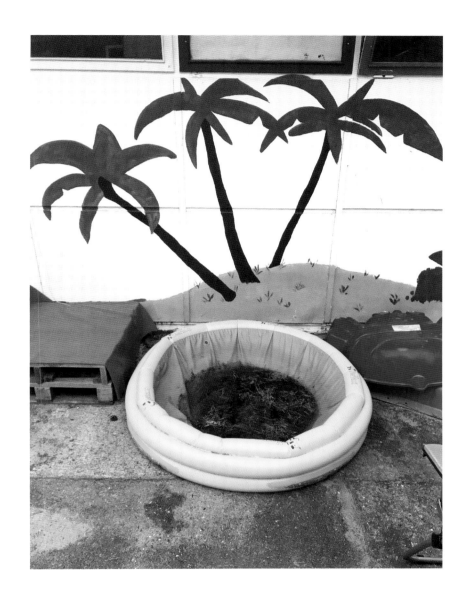

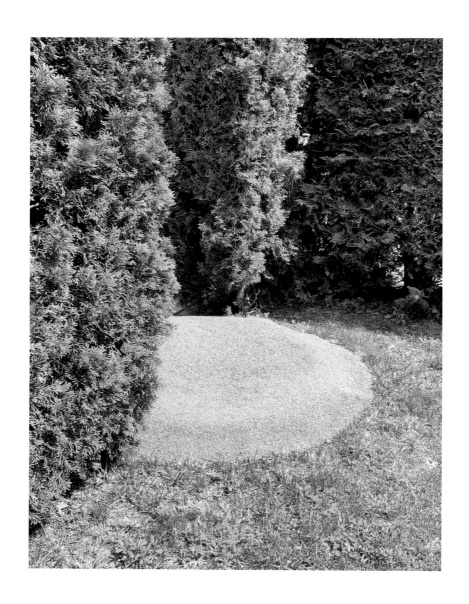

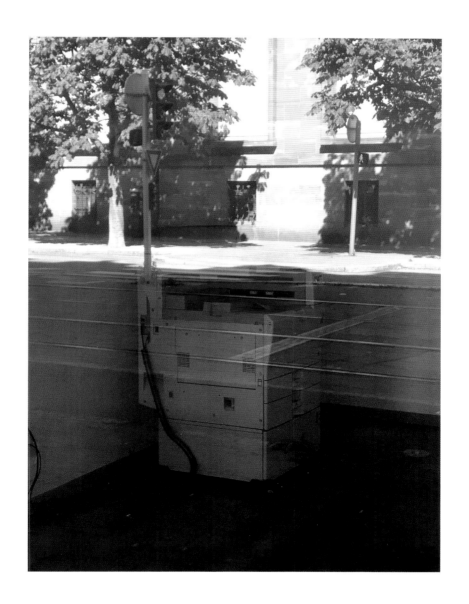

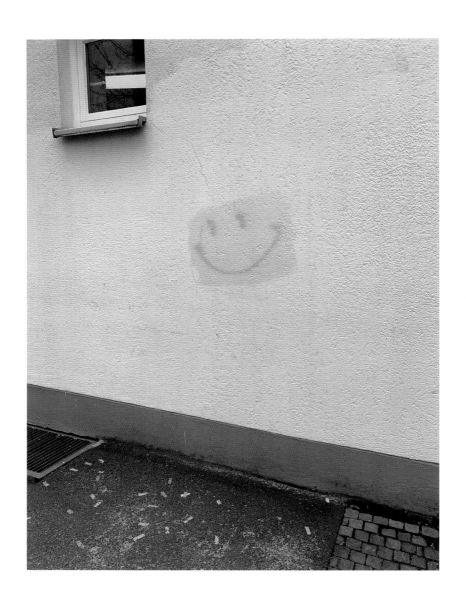

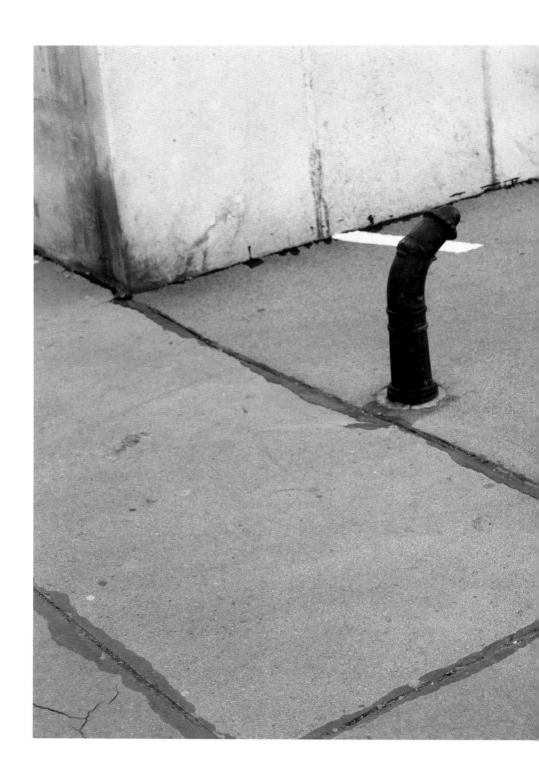

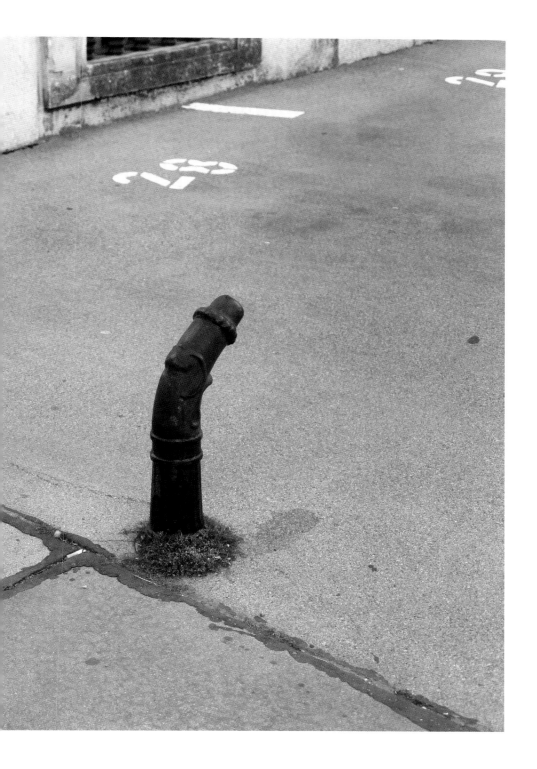

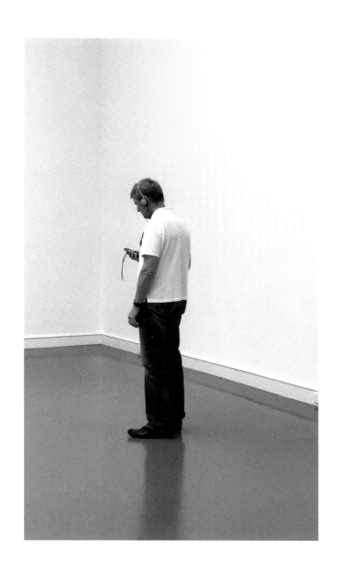

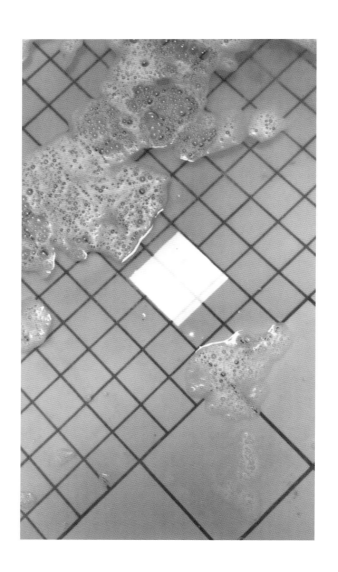

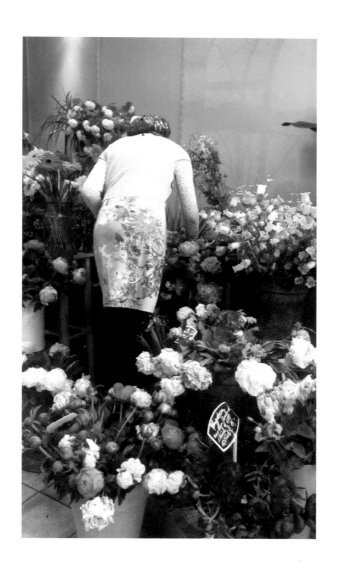

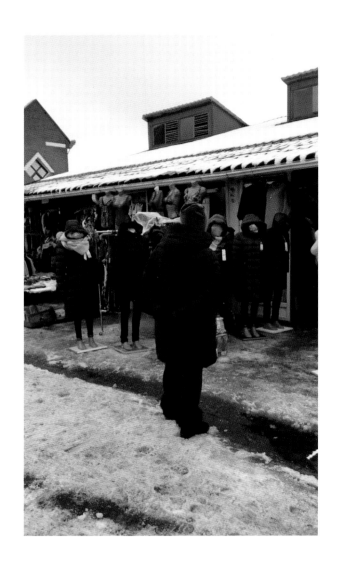

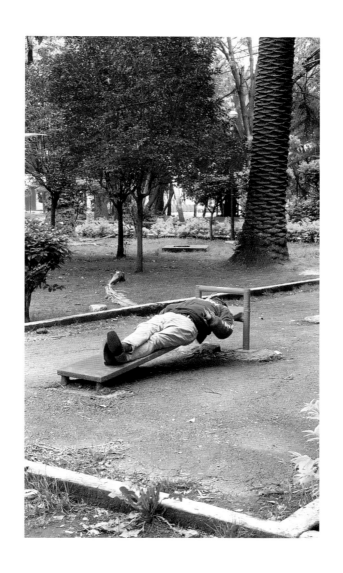

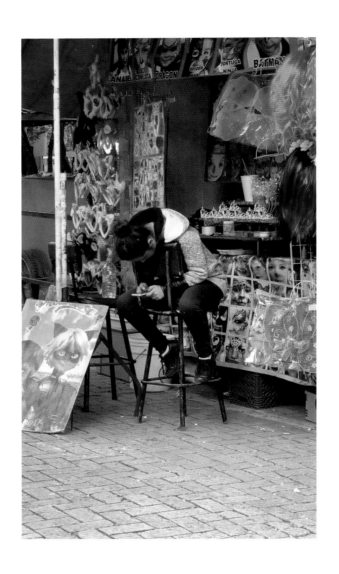

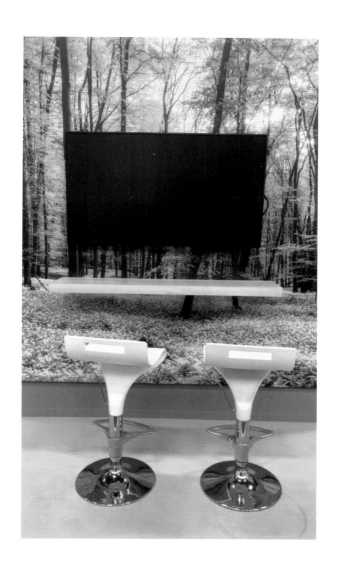

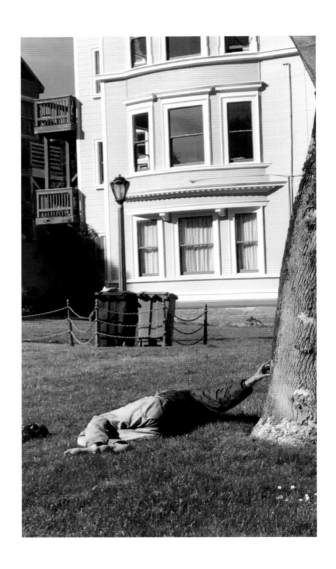

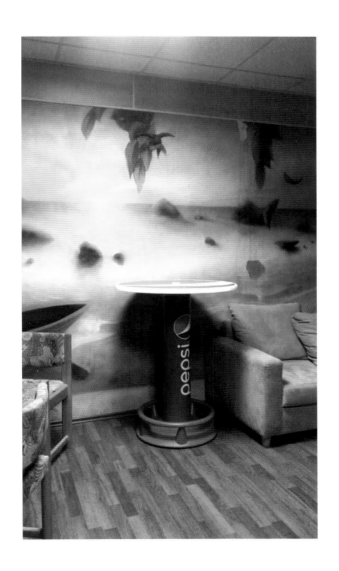

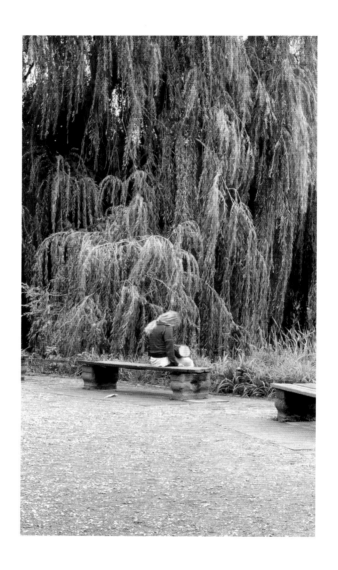

114

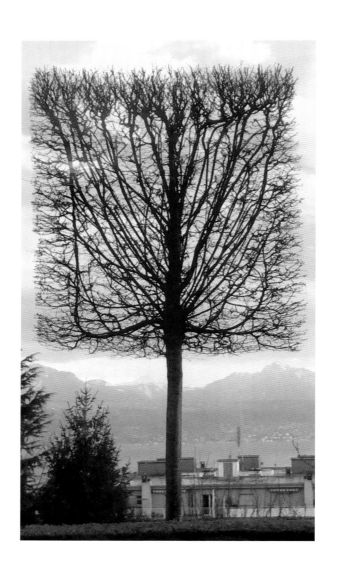

116

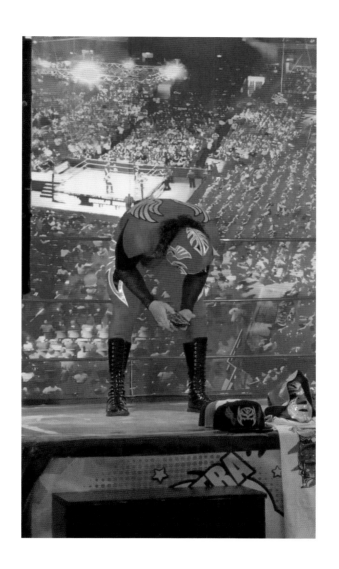

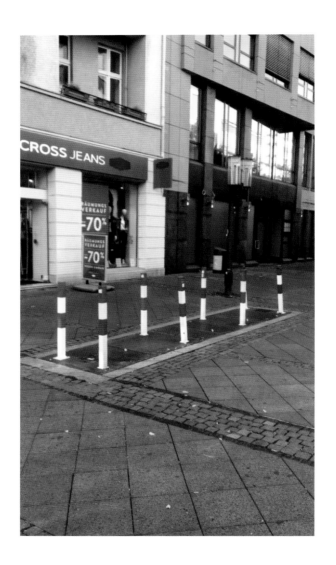

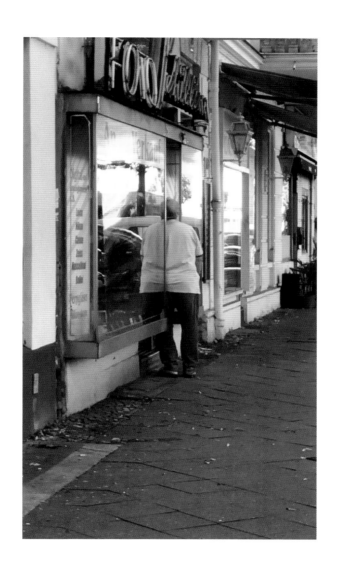

119

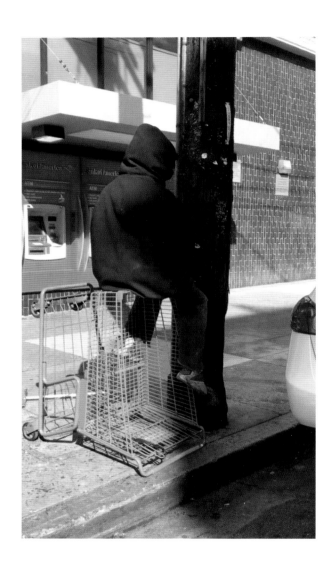

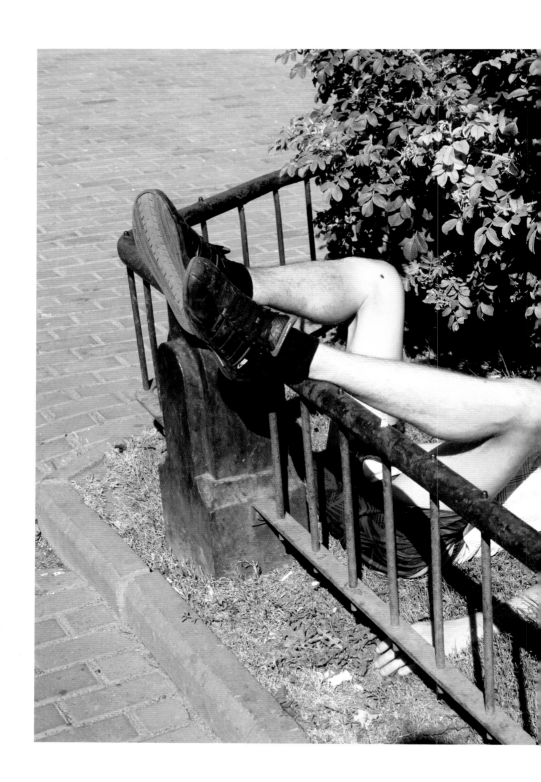

123

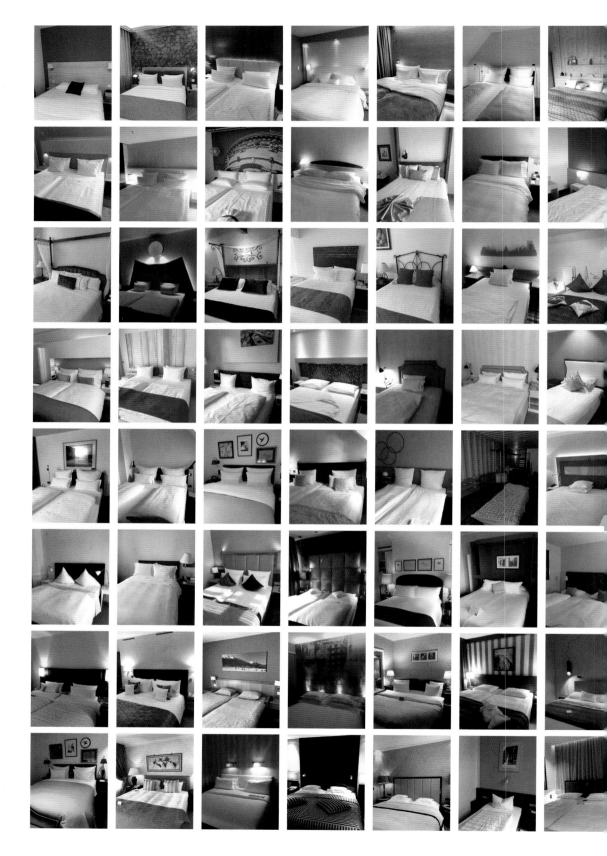

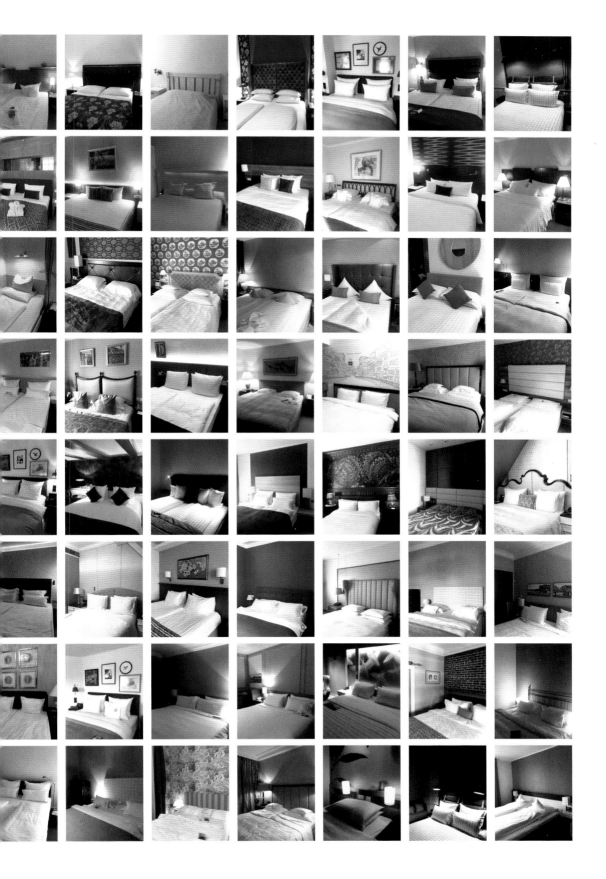

LARS EIDINGER ~~AUTISTIC DISCO~~

Redaktion:
Lena Kiessler

Projektmanagement:
Sonja Altmeppen

Lektorat:
Sonja Altmeppen (Deutsch)
Dawn Michelle d'Atri (Englisch)

Übersetzung:
Amy Klement

Grafische Gestaltung und Satz:
Karsten Heller / DiG Studio

Schrift:
Folio BQ
Handschrift von Carsten Fock

Verlagsherstellung:
Vinzenz Geppert, Hatje Cantz

Druck und Bindung:
Livonia Print, Riga

Papier:
MultiArt Silk, 170 g/m^2

Erschienen im
Hatje Cantz Verlag GmbH
Mommsenstraße 27
10629 Berlin
www.hatjecantz.de
Ein Unternehmen der Ganske Verlagsgruppe

ISBN 978-3-7757-4781-3

Printed in Latvia